越玩越聰明的

# 數學遊戲

## 9

吳長順 著

三民書局

國家圖書館出版品預行編目資料

越玩越聰明的數學遊戲 9 / 吳長順著.－－初版一刷.－－臺北
市：三民，2019
面；　公分

ISBN 978-957-14-6671-2　（平裝）
1. 數學遊戲

997.6　　　　　　　　　　　　　　　　108003738

© 　越玩越聰明的數學遊戲 9

| | |
|---|---|
| 著 作 人 | 吳長順 |
| 責任編輯 | 郭欣瓚 |
| 美術設計 | 黃顯喬 |
| 發 行 人 | 劉振強 |
| 發 行 所 | 三民書局股份有限公司 |
| | 地址　臺北市復興北路386號 |
| | 電話　(02)25006600 |
| | 郵撥帳號　0009998-5 |
| 門 市 部 | （復北店）臺北市復興北路386號 |
| | （重南店）臺北市重慶南路一段61號 |
| 出版日期 | 初版一刷　2019年8月 |
| 編　　號 | S 317390 |

行政院新聞局登記證局版臺業字第○二○○號

ISBN　978-957-14-6671-2　（平裝）

http://www.sanmin.com.tw　三民網路書店
※本書如有缺頁、破損或裝訂錯誤，請寄回本公司更換。

原中文簡體字版《越玩越聰明的數學遊戲3－數學魔法》(吳長順 著)
由科學出版社於2015年出版，本中文繁體字版經科學出版社
授權獨家在臺灣地區出版、發行、銷售

# 前　言
PREFACE

　　著名數學家懷爾斯 1995 年因成功證明懸而未決 350 年的「費瑪大定理」而名震一時，他深知興趣對於數學家的成長過程中起了很大的作用。懷爾斯回憶說，他 10 歲時在一本連環畫上第一次知道了什麼是「費瑪大定理」，這成為他孜孜不倦的起點。家長和老師們要做的，並不是要給孩子多麼豐富多彩的知識世界，而應該給孩子一個接觸數學的機會，下一個數學家可能就出在你家。

　　本書正是抓住青少年喜歡遊戲的天性，讓青少年盡早接觸數學，體驗數學的魔力，並由此愛上數學，徹底消滅數字恐懼症。如果說第一口奶易讓孩子產生依賴的副作用，那循循善誘的引導不正是家長所需要的嗎？愛孩子，就要給孩子更多的愛、更多的正能量，那就讓孩子早些接觸數學。

　　數學有魔法，趣題是妙招。因為有趣的數學題目能夠誘發青少年的探究心理，激發學習數學的興趣，同時發揮分散數學難點以

及啟迪數學思維、激發學生主動參與學習的作用。

　　本書集知識性、實用性和趣味性於一體，閱讀本書，既能提高青少年學習數學的積極性、拓寬知識視野，又能培養他們的分析問題和解決問題的能力，體會數學無盡的樂趣和奧妙，從而將「要我學」變成「我要學」，體會到學習的樂趣。有了興趣，我們才會對目標充滿感情，才會奮起直追，充滿動力。

　　數學的世界高深莫測，但是學習數學有「魔法」。我們相信，通過認真閱讀本書，一定能讓各位家長和老師聽到孩子數學成績拔群的聲音！

<div style="text-align: right">

吳長順

2015 年 2 月

</div>

# 目　次
CONTENTS

# 一、數來數趣

## 1▶ 消消看　　　★☆☆

A、B圖都是由十三塊拼圖組成，而A中的一塊拼圖，在B中即有相對應的一塊。你點中相同的兩塊後，它們自然就算是「消」掉了（用筆將相同的兩塊塗掉即可），但有一塊拼圖似乎對應不起來，你知道最後剩下的應該是哪一塊嗎？

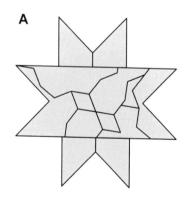

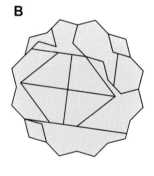

## 1 消消看 答案

粉色的兩塊是不相同的（它們須經過翻轉）

**A**

**B**

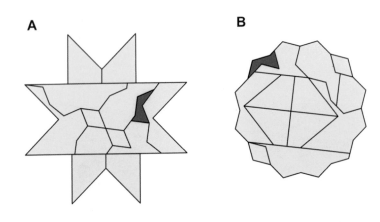

## ❷ 找找看 ★☆☆

上圖是一個正方形，按上面的線剪開，可以拼成下圖兩個「四葉草」圖形。

在拼的過程中，有七塊是直接平移過來的，其餘都是要經過旋轉。

試試看，你能將平移的七塊找出來嗎？

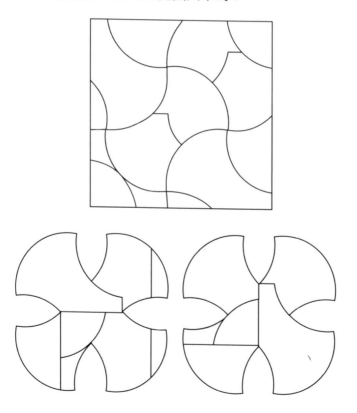

## 2 找找看 答案

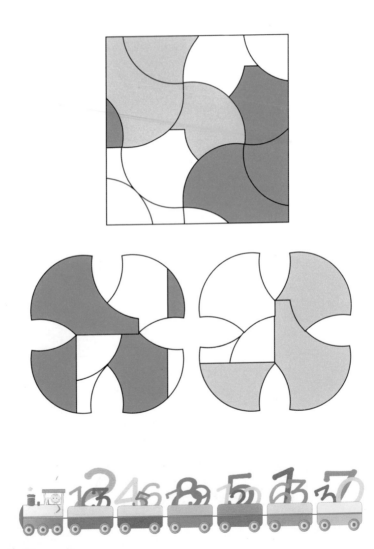

## 3 直角三角形 ★☆☆

這裡有一張畫有很多直角三角形的紙，小八戒非常感興趣，他發現裡面的三角形有這樣一種規律，從最小的一個數起，最小的是一個，大一些的是兩個，再大一些的是三個，更大一些的是四個。請你用四種不同顏色將不同大小的三角形區分出來，也就是相同大小的三角形塗一種顏色。

試一試，你能完成嗎？

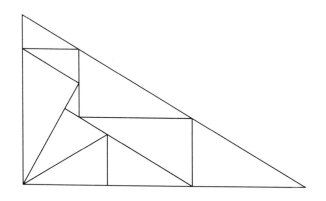

## 3▶ 直角三角形 答案

## 4 對號入座　　　★☆☆

這是一張絕對神奇的圖形劃分圖，它將一個大的正方形，剪成二十一塊，可以同時用它們拼成正四、五、六、七、八邊形。

考考你的眼力，你能將沒有標號的拼圖標出它應有的編號嗎？（部分拼圖已填）

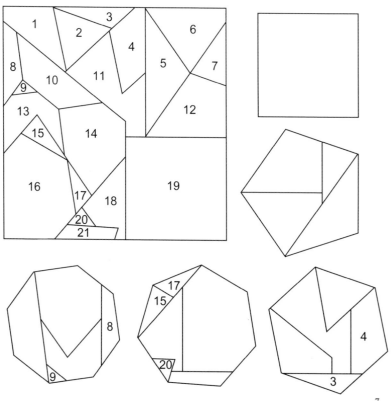

### 4▶ 對號入座 答案

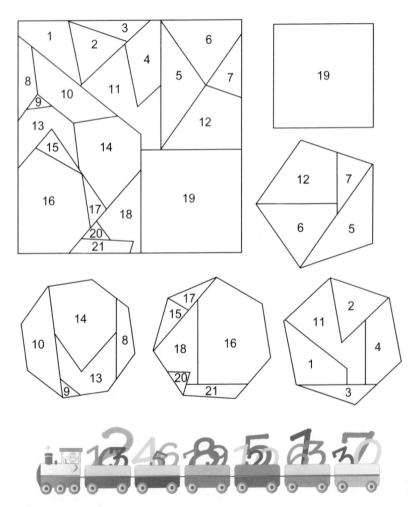

## 5 有趣的小ㄅ ★☆☆

這張卡片上有一個數字「5」，請你添加上兩條橫線或者兩條直線，使它能夠將卡片分成面積相等、形狀相同的兩塊，每一塊不能有多餘的筆畫，但不能添加斜線。

試試看，你能找出兩種不同的添加法來嗎？

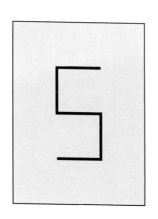

**5** 有趣的小 ㄅ （答案）

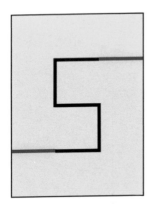 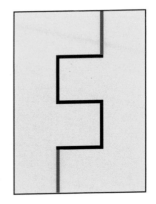

## 6▶ 迷宮　　　　　　　　★☆☆

淘氣的小鵪鶉跑進了一個迷宮裡，牠很害怕，想趕緊出去，可是找不到路了。你能進入迷宮，找到小鵪鶉，並把牠順利帶出來嗎？

出口

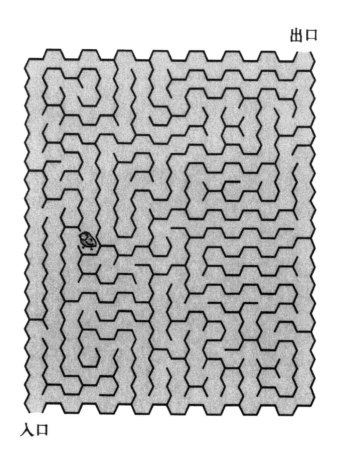

入口

# 6 迷宮 答案

出口

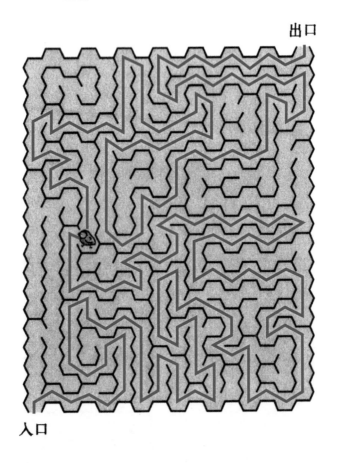

入口

# 7 一五一十 ★★☆

這是一塊中間有一個空格的正方形紙片，其餘格內寫滿了數字 1 和 5。

請你將這張紙片劃分為形狀完全相同的八份，每份上的數字之和皆為 10。

試試看，這可能嗎？

| 1 | 1 | 1 | 1 | 1 | 1 | 1 |
|---|---|---|---|---|---|---|
| 1 | 1 | 1 | 1 | 1 | 1 | 1 |
| 1 | 1 | 5 | 5 | 5 | 1 | 1 |
| 1 | 1 | 5 |   | 5 | 1 | 1 |
| 1 | 1 | 5 | 5 | 5 | 1 | 1 |
| 1 | 1 | 1 | 1 | 1 | 1 | 1 |
| 1 | 1 | 1 | 1 | 1 | 1 | 1 |

**7** 一五一十 答案

| 1 | 1 | 1 | 1 | 1 | 1 | 1 |
|---|---|---|---|---|---|---|
| 1 | 1 | 1 | 1 | 1 | 1 | 1 |
| 1 | 1 | 5 | 5 | 5 | 1 | 1 |
| 1 | 1 | 5 |   | 5 | 1 | 1 |
| 1 | 1 | 5 | 5 | 5 | 1 | 1 |
| 1 | 1 | 1 | 1 | 1 | 1 | 1 |
| 1 | 1 | 1 | 1 | 1 | 1 | 1 |

## 8▶ 一分為五

「小烏龜爬樓梯，一二三四五六七……」

手工課上，小諾完成製作後，手中恰好剩下一塊奇怪的「樓梯」圖形紙片。

愛動腦筋的她高興地發現，這個紙片可以劃分為形狀相同、面積相等的五份。

你來試一試，能完成嗎？

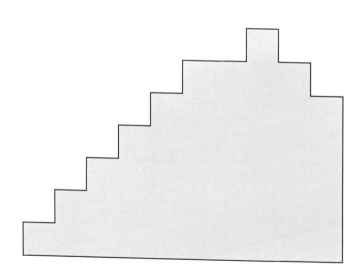

**9** ▸ 一分為二　　　　　　　　　　　★★☆

想想看，這個奇怪的圖中有一條直線。請你利用這條直線，將這個圖形劃分為形狀相同、面積相等的兩塊。

你能完成嗎？

## 9 ▶ 一分為二 答案

# 10▶ 小公雞的漫畫像 ★★☆

小公雞雄雄告訴大家：「我的這張漫畫像是由三塊相同的圖形拼出來的。」他說，誰要是能夠很快劃分出來，他就將自己最好的玩具送給誰。大家都想得到小公雞雄雄的獎品，紛紛找來紙和筆，劃呀分呀，好不熱鬧！

試一試，你能完成嗎？

## 10▶ 小公雞的漫畫像 （答案）

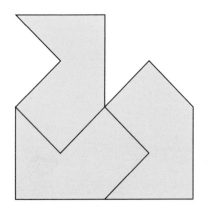

## ⓫ 智分直角三角形 ★★☆

請你將這個不規則的四邊形，劃分成面積相等、形狀相同的四個直角三角形。

試試看，你能很快完成嗎？

# ⑪ 智分直角三角形 答案

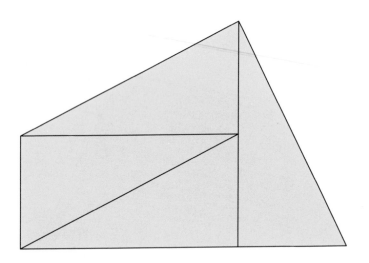

22

## 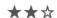 巧劃分                                        ★★☆

請在這個圖形上，加一條折線，將這個圖形劃分成面積
相等、形狀相同（或鏡像）的六塊。

你能劃分成功嗎？

## 12 巧劃分 答案

## 13 智分字母 ★★☆

請將這個帶有 ABC 的方格紙，沿線劃分為形狀相同（或成鏡像）、面積相等的三份，每份上有一個完整的字母（請用塗色的方式完成）。

試試看，你能順利完成呢？

**13 智分字母 答案**

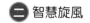 

## 14 添棋遊戲 ★★☆

將十二枚棋子排成六行，每行四枚。如果再加上四枚棋子，你能讓圖中再多出六行，並且每行還是四枚嗎？如何加呢？

## ⑭ 添棋遊戲 (答案)

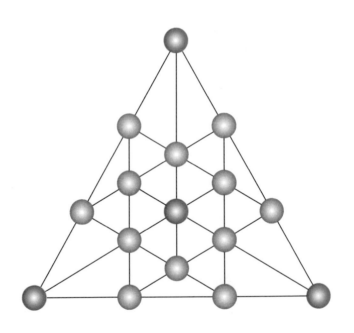

**15 添棋子**

將十六枚棋子排成六行，每行四枚。此圖再加上四枚棋子，就可以出現十八行，每行仍是四枚棋子。

你來試一試，玩玩這個加上四枚，多出十二行的棋子遊戲吧！

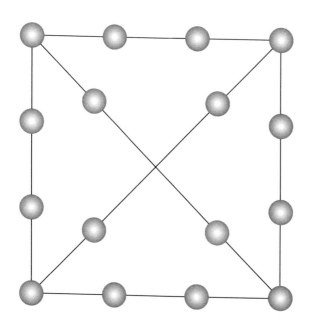

15▶ 添棋子 答案

## 16 一分為四

請將這個不規則圖形劃分為四個完全相同的圖形。據說能夠在半小時內劃分成功的都是天才。

試試看，你能完成嗎？

## 16 一分為四 答案

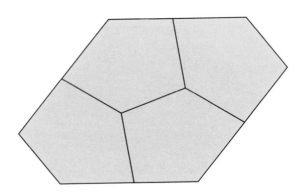

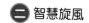

## 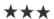 智力分圖 ★★★

請你將這塊不規則的紙片，劃分為形狀相同、面積相等的十塊。

試試看，你能完成嗎？

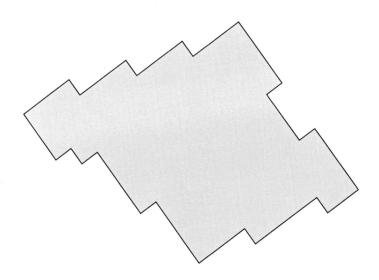

## 17▶ 智力分圖 答案

## 18 ▶ 重新劃分之 1 　　　★★★

大榕樹上，鳥博士在給孩子們出題：「孩子們，這個奇怪的圖中出現了十二個小點。請你將這個圖形劃分為形狀相同、面積相等的十二塊，每塊要有一個小點。」

「這也太難了吧，博士。給個提示吧！」「這樣的題目會不會沒有答案？」大家議論紛紛。

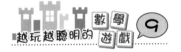

## 18▶ 重新劃分之１ 答案

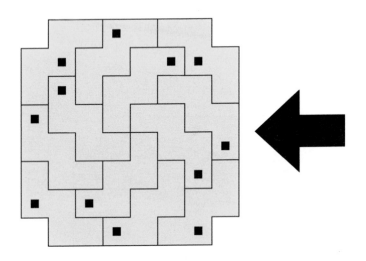

## 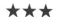 19▶ 重新劃分之 2　　　　★★★

鳥博士不動聲色，拿出來一種絕妙的答案：「好吧，這箭頭所指的就是一種劃分方法。試試看，你還有另外的劃分方法嗎？這可要動一動腦筋了！請找出筆來劃分一下，開始吧！」

鳥博士見大家面帶難色，知道此題的難度不小。為了降低難度，鳥博士提供給大家一個未完成的劃分方法。

你能根據這個提示，重新找出另外的劃分方法嗎？

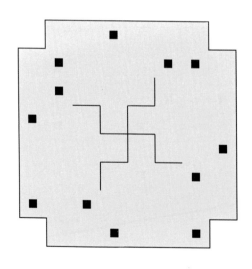

## 19 重新劃分之 2 答案

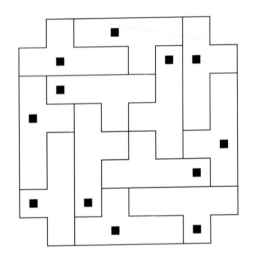

# 三、虛心實心

## 20 ▶ 虛心實心之 1 ★★☆

左邊是一個空心的九邊形，按上面的線剪開，然後再拼

成右邊的實心九邊形。

試試看，你完成嗎？

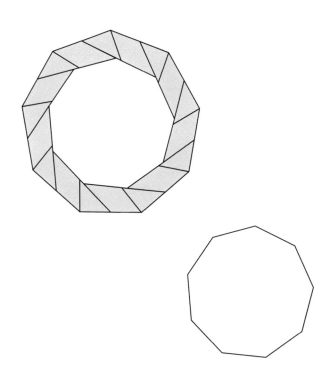

**20▶ 虛心實心之 | 答案**

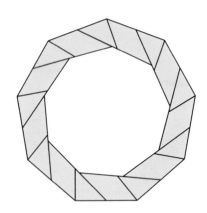

## 21 ► 虛心實心之 2　　　　　★★☆

左邊是一個空心的十一邊形，按上面的線剪開，然後再拼成右邊的實心十一邊形。

試試看，你完成嗎？

# 21▶ 虛心實心之２ 答案

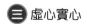
##  虛心實心之 3　　★★★

左邊是一個空心的十二邊形，按上面的線剪開，然後再拼成右邊的實心十二邊形。

試試看，你能完成嗎？

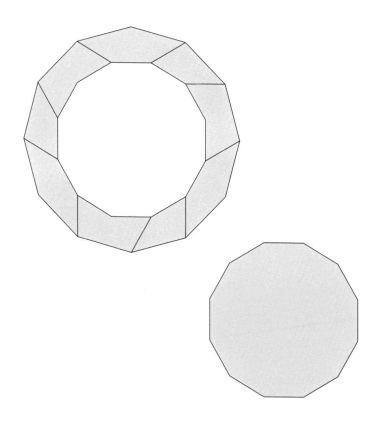

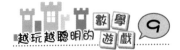

## 22▸ 虛心實心之 3 答案

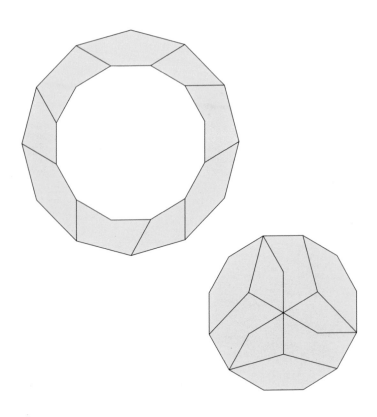

44

## 23 虛心實心之 4 ★★★

左邊是一個外面為正方形，中間為空心的二十四邊形，
按上面的線剪開，然後再拼成右邊的實心二十四邊形。
試試看，你能完成嗎？

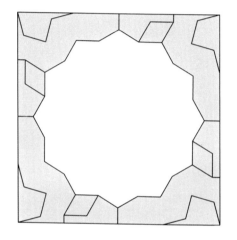

**23** 虛心實心之 4 （答案）

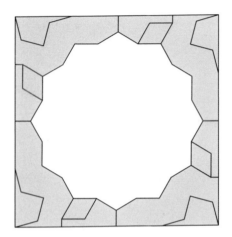

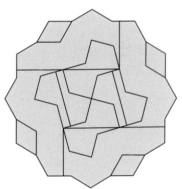

## 24 鬱悶的「大黃鴨」　　★☆☆

一天，在森林小學的課外活動課上，小獼猴淘淘在方格紙上畫了一隻非常醜陋的「大黃鴨」……，快嘴八哥不停地說：「這隻『大黃鴨』頭小身子大，失去了比例，讓真正的『大黃鴨』情以何堪！」大家圍了上來，紛紛在嘲笑、揶揄淘淘。而淘淘則頭高高仰起，自得其樂地說：「大家只知道是『大黃鴨』，就沒有看出這幅圖中藏著的祕密嗎？」小八戒好像看出了門道：「這哪裡是『大黃鴨』？就是一個不倫不類的火雞呀，鴕鳥呀，總之什麼都不是！哈哈哈哈……」淘淘被起哄，受到了大家的嘲笑，面子掛不住了，忙解釋道：「這是個奇妙的八邊形，行了吧？」經淘淘一提示，大家好像看出了什麼。「八邊形，是八邊形！每條邊的長度……噢，大神奇了！」不知誰大叫了起來。你發現什麼了嗎？

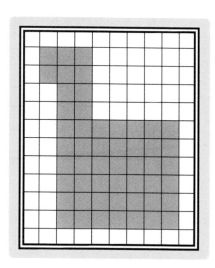

### 24 鬱悶的「大黃鴨」 答案

這個八邊形的八條邊，以方格邊長長度為單位，恰好是
1、2、3、4、5、6、7、8，且依次連接。

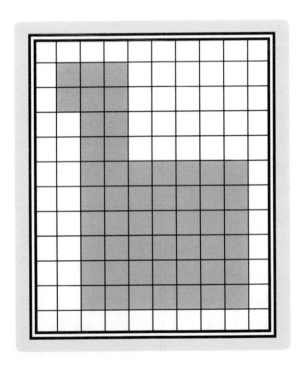

## 25▶ 白點與灰點　　　　★☆☆

請你觀察下圖，看看白點與灰點哪種多？

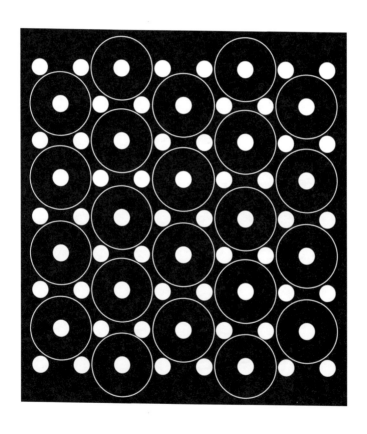

## 25 ▶ 白點與灰點 答案

圓圈內的點也是白點，因為視覺問題，人們常常會將圓圈內的點看成是灰色的點。

沒有灰點

## 26 考眼力之1

請在這四幅極為相似的圖中，找出一幅明顯與眾不同的
圖來。

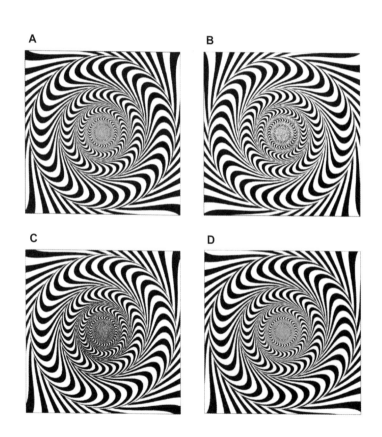

**26** 考眼力之 1 答案

B 與眾不同

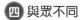
## 27 考眼力之 2

★☆☆

請在這四幅極為相似的圖中，找出一幅明顯與眾不同的
圖來。

**A**

**B**

**C**

**D**

## 27 考眼力之 2 答案

D 與眾不同

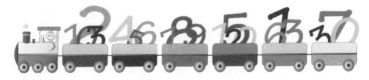

## 28▸ 考眼力之 3

請在這四幅圖中找出一幅與眾不同的圖來。

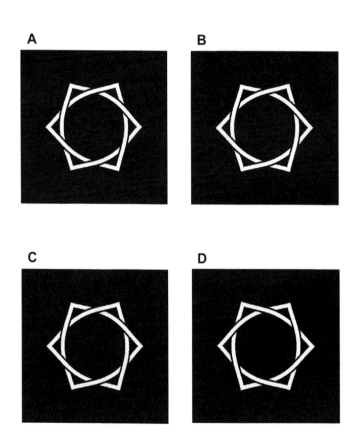

**A**

**B**

**C**

**D**

## 28 ▶ 考眼力之 3 答案

D 與眾不同

## 29▶ 考眼力之4    ★☆☆

請在這四幅圖中找出一幅與眾不同的圖來。

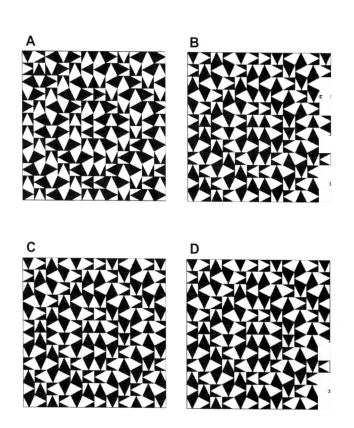

### 29 考眼力之 4 答案

A 與眾不同

**30** **考眼力之5** ★☆☆

請在這四幅圖中找出一幅與眾不同的圖來。

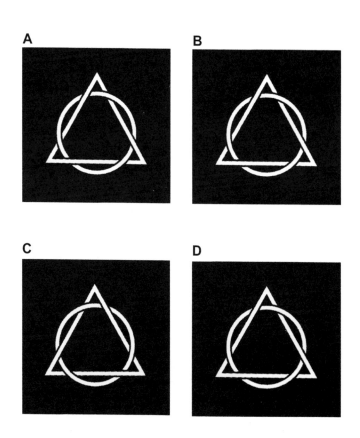

## 30 考眼力之ㄅ 答案

C 與眾不同

## 31▶ 相信眼睛嗎？　　　　　★☆☆

這裡有一張奇特的圖形。你來觀察看看，能告訴我圖中是不是有平行線，是不是有正圓形嗎？

試試看，你行嗎？

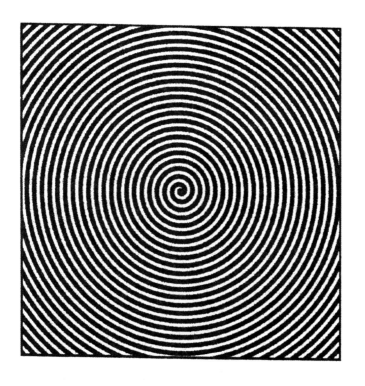

### 31 相信眼睛嗎？ 答案

有 平行線，因為它的外框是個正方形

沒有 正圓形，因為圖形是由一條螺旋線形成的

## 32 慧眼識金之１ ★☆☆

你能看出圖片 A、B、C、D 中，哪一張與眾不同嗎？

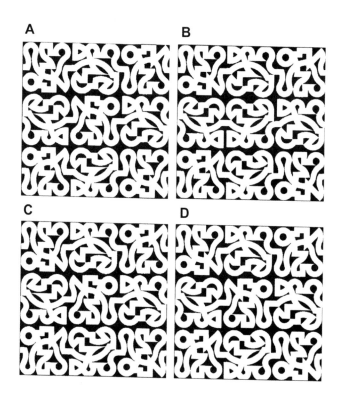

## 32▶ 慧眼識金之 1 答案

圖片 B 與眾不同

# 33▶ 慧眼識金之 2

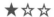

你能看出圖片 A、B、C、D 中，哪一張與眾不同嗎？

A

B

C

D

## 33 慧眼識金之 2 答案

圖片 D 與眾不同

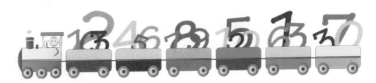

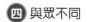
## 34 與眾不同之1 ★☆☆

請你仔細觀察這裡的六幅圖案,你能找出一幅與眾不同的圖案來嗎?

**34** 與眾不同之 1 答案

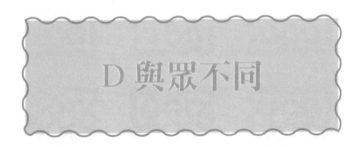

D 與眾不同

## 35▶ 與眾不同之 2　　　　　　★☆☆

剪紙課上，娜娜剪出了四幅有趣的窗花圖案，其中三幅
是一樣的，只有一幅與眾不同。

你能看出是哪幅與眾不同嗎？

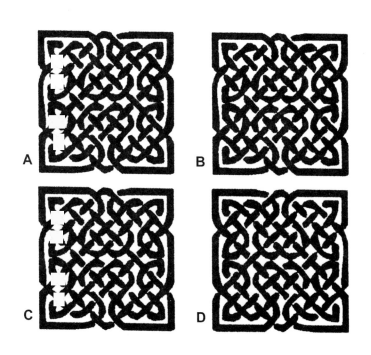

### 35 ▶ 與眾不同之 2 答案

D 與眾不同

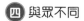

## 36 找不同之 I  ★☆☆

請你仔細觀察下方極為相似的四幅圖，你能找出與其他
三幅不同的那幅圖嗎？

A

B

C

D

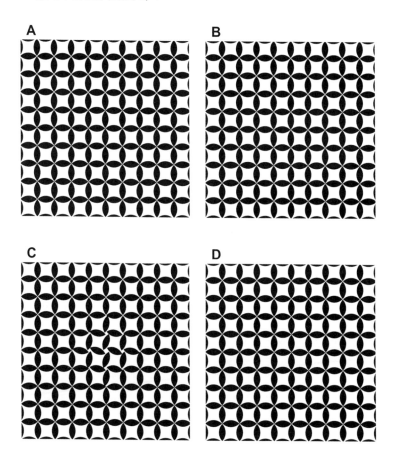

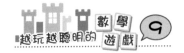

## 36▶ 找不同之 1 答案

從四幅圖中的邊緣看,它們沒有任何的不同。如果看圖的中間部分,你就可以找到它們的不同之處了。圖 C 的中間部分出現了轉動,它就是與眾不同的圖。

C 與眾不同

## 37 找不同之 2 ★★☆

請你仔細觀察這六幅圖，指出哪一幅圖與其他五幅不同。

你來試試吧！

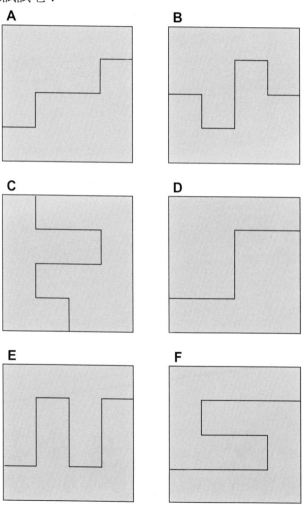

A

B

C

D

E

F

## 37 找不同之 2 答案

除了 C 之外，其他都是將正方形劃分為相等的兩塊，只有 C 劃分的兩塊不相等。

C 與眾不同

## 38 有趣的剪紙 ★★☆

娜娜在剪紙手工課上用紅紙剪拼成了下面的四種圖案。
想想看，哪兩組的圖案用的紙是一樣多的？也就是說哪
兩組紅紙的面積是一樣大的。

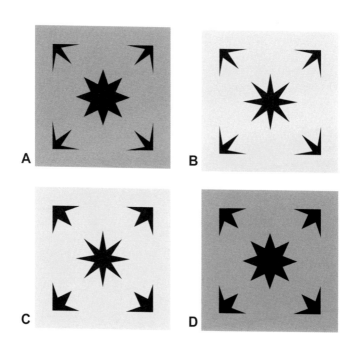

## 38 有趣的剪紙 答案

將中心的八角星剪開，你就很容易看出來，A、C是一樣大的，它們的面積恰好是一個胖八角星和一個瘦八角星，而B是由兩個瘦八角星組成的，D則是由兩個胖八角星組成的。

## 39▶ 拓印圖片 ★★☆

你能看出圖片 A 是由 B、C、D 中的哪個模板拓印出來
的嗎？

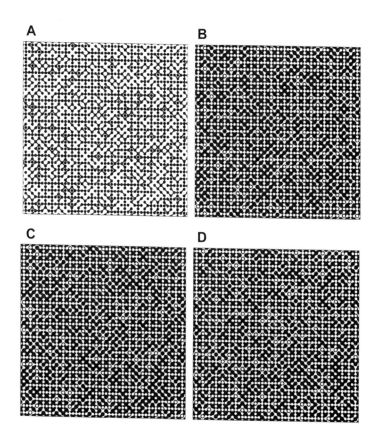

## 39▶ 拓印圖片 答案

圖片 A 是由模板 C 拓印出來的

## 40 與眾不同之 3

★☆☆

剪紙課上，娜娜剪出了四幅有趣的窗花圖案。這裡有三幅是一樣的，只有一幅與眾不同。

你能看出是哪幅與眾不同嗎？

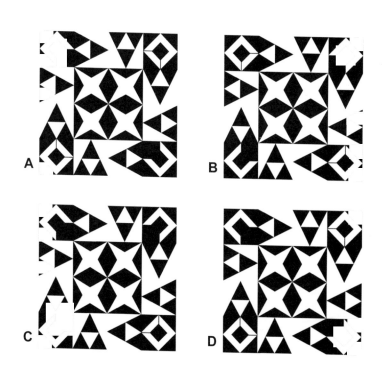

## 40▶ 與眾不同之 3 答案

A、D 相同，與 B 也相同，只是 B 旋轉了 90 度

C 與眾不同

## 41 與眾不同之 4　　　　　　★★★

這裡有六個胖「十」字形紙片，上面劃上了適當的折線，
這裡請你觀察一下，從中找出一個與眾不同的一個圖形來。
試試看，你能看出來嗎？

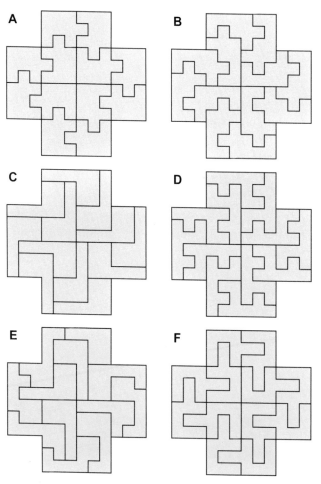

## 41 與眾不同之 4 答案

除了 E 之外，其他圖形都是將胖「十」字劃分為面積相
等的十二份。

E 與眾不同

 智拼矩形 ★☆☆

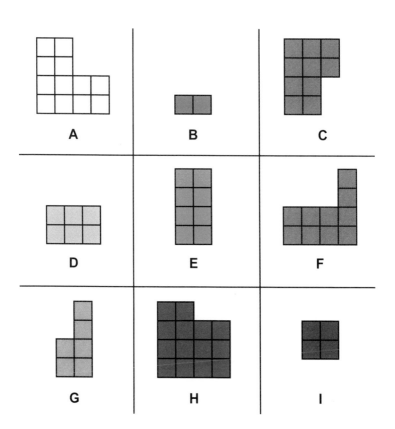

A

B

C

D

E

F

G

H

I

請你認真觀察一下，上一頁圖中每直行、橫列、對角線都能夠拼成一個 4×6 的矩形，例如：

A＋E＋I 組成的矩形：

C＋E＋G 組成的矩形：

剩下的你能夠完成嗎？

## 42 智拼矩形 答案

### A+B+C

### D+E+F

### G+H+I

### A+D+G

### B+E+H

### C+F+I

## 43 智慧方塊之 1

★☆☆

這張表格中有 3～9 這七個數。請沿線將這個矩形劃分成
七份，每份上的數字就是該塊上的方格數。

你能順利完成嗎？

## 43▶ 智慧方塊之１ 答案

|   |   |   | **6** |   |   |   |
|---|---|---|---|---|---|---|
|   |   | **4** |   |   |   |   |
|   | **7** |   |   |   |   |   |
| **9** |   |   |   |   |   | **5** |
|   |   |   |   |   | **8** |   |
|   |   |   |   | **3** |   |   |

## 44 智慧方塊之 2

這張表格中有 1～8 這八個數。請把這張正方形表格劃分
為 8 份，要求每一份都有一個數，且每一份上所寫的數
字恰好與該份上的方格數相等。

想想看，如何分？

| | | | | | 8 |
|---|---|---|---|---|---|
| | 1 | | 3 | | |
| | | 2 | | | |
| | 4 | | 5 | | |
| 6 | | | | | 7 |
| | | | | | |

## 44 智慧方塊之 2 答案

先解決格數少的塊，然後再來調整其他的格數多的。此
題答案並不唯一！

| | | | | 8 | |
| | 1 | | 3 | | |
| | | 2 | | | |
| | 4 | | 5 | | |
| 6 | | | | 7 | |
| | | | | | |

90

## 45▶ 放拼板　　　　　　　　★★☆

班上有兩個同學，個性特別鮮明。一個被稱為「膽小點兒」的張點兒，她心細如絲，縝密的思維，柔柔的個性，從沒有大聲說過話。另一個是粗獷膽大的李易膽，思維都是跳躍性的，往往看到題目就不假思索報出答案，時不時也有出奇制勝的效果。他就是班裡赫赫有名的「易膽大」。

他倆各有妙招，一個思維邏輯很發達，一個直覺能力頗超常。他倆的出現，令教數學的劉老師喜不自禁，他們的配合解決了很多「難題」呢！

「劉老師，你們班這次只能有一個學生參加數學比賽。」教導處的李主任告訴劉老師。

「李主任，本來我們班都讓張點兒與李易膽一同組隊，如果只能讓他們其中一個，我還真想不出來誰比較合適。」劉老師說。

李主任很同情地說：「是啊，這可能是數學思維的特點造成的。兩種思維品質同等重要，好了，我還得忙，你就自己處理吧！」說著，李主任轉身走了。留下劉老師愣愣地站在那裡。

「劉老師，什麼事這麼發愁？」劉老師的同事正好路過，不解地問。

「沒事，沒事。」劉老師一看到正是放學時間，就走出了校門。

路邊已經有人在玩象棋，一位老師正得意時，突然皺眉不語，圍觀的人不解地說：「丁師傅，這麼好的棋，你還發愁？臥槽馬啊！」

「不不，掛角，掛角。」有人叫起來。

……

劉老師情不自禁笑了笑，自言自語地說：「世上最難的是選擇，真的是選擇啊！」

於是劉老師想讓張點兒和李易膽對決一下，看看誰才是真正的英雄。幸好有幾道新鮮的題目，他們絕對沒有見過。

第一回合：這是一道動腦又動手的題目——

圖 A 是由三塊拼板組成的圖形。請將這樣的拼板放入圖 B 中，使之不能重疊，也不能出現空檔。

試試看，你能順利完成嗎？

**A**

**B**

張小點兒畢竟心細，從邊上判斷出應該放的位置，很快找到下面的答案。

第二回合：

李易膽沒有明白過來，張小點兒已拿下九行怪三角這一局，他不解地問：「圖 A 所表示的是三塊拼板拼成的怪三角，這樣的拼板還能拼出題目要求的圖來，對吧？」

劉老師點點頭。

還是 A 圖中由五個小正六邊形組成的拼板，請將這樣的拼板放入下圖十四行小正六邊形圖中，使之不能重疊，也不能出現空檔。

這一次李易膽在沒有找到答案時就搶先舉手說自己完成了。

大家都愣了一下，這還沒有試怎麼就敢報出答案呢？

李易膽邊拿出筆來在紙上畫著，邊將答案拿了出來。原來，他在舉手時並沒有答案，而是邊畫邊思考找出答案。張小點兒要被氣哭了，但也沒有辦法，李易膽是在冒險。

第三回合：

劉老師大聲宣布，還是這樣一道動腦又動手的題目——
仍是 A 圖中由五個小正六邊形組成的拼板，請將這樣的
拼板放入下圖十五行小正六邊形的空中，使之不能重疊，
也不能出現空檔。如果是十六行呢？

他倆的對決已到了白熱化，都在思索題目的答案。行數
由剛才的十四行變為了十五行，難度增大了。再憑直覺
判斷已經行不通了……

時間過得很快，兩人互相看了看，感覺到了當初合作的
愉快。果然，他們終於完成任務，將答案拿了出來，不
過，劉老師失望了，因為這是他們兩個合作的結果……
聰明的朋友，你知道最後這關的答案嗎？

**45▶ 放拼板 答案**

十六行的無解，也就是無法完成。

至於什麼原因，你慢慢琢磨琢磨吧！

（所有的小格數不能被 5 整除）

# 六、剪剪拼拼

### 46 巧變正方形　　　　　　　★☆☆

鬍子教授退休後就成了所在區域小學的業餘輔導員，也是學校趣味數學小組的顧問。他特別愛出題目考孩子，題目出得新奇有趣，所以大家都非常喜歡他。

圖 A 是他利用包裝盒製作的平行四邊形拼板，圖 B 正方形就是用這四塊拼板拼成的。

試試看，能拼成功嗎？

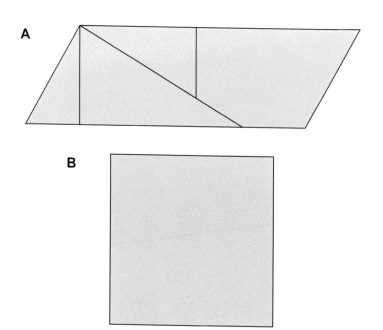

## 46 巧變正方形 答案

通過平移，就能夠成功

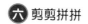

##  剪剪拼拼 ★★☆

請將這個正六邊形按上面的線剪成八塊，可以用來拼出一個正方形。

試一試，你能很快完成嗎？

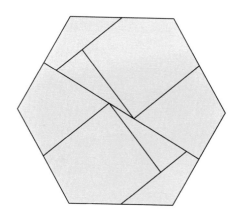

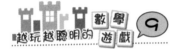

**47▶ 剪剪拼拼** 答案

## 48▶ 剪六拼三 ★★☆

想想看，如何將正六邊形 A 按上面的線剪成六塊，用來拼出等腰三角形 B 來。

你能完成嗎？

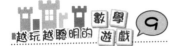

## 48▶ 剪六拼三 答案

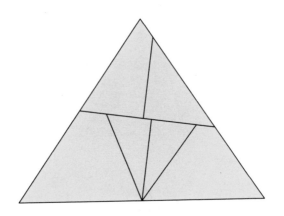

##  剪拼矩形　　　　　　　　★★☆

請將這個正六邊形 A 想辦法剪成三塊，可以用來拼出一個矩形 B。

試一試，你能很快完成嗎？

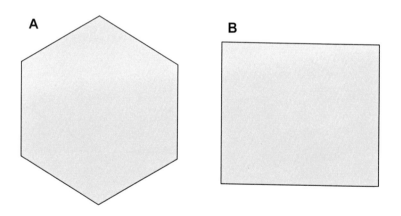

## 49▶ 剪拼矩形 答案

106

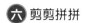 

## 50 剪三拼六之 1 ★★☆

請將圖 A 三角形按上面不同的顏色剪成六塊，想想看，
如何用這六塊拼出圖 B 正六邊形。
試試看，你能很快完成嗎？

**A**

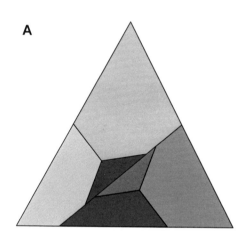

**B**

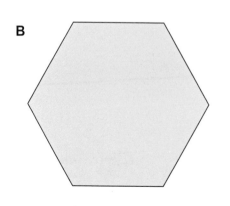

## 50▶ 剪三拼六之１ 答案

## 51 剪三拼六之 2 ★★☆

請將正三角形 A 按上面的線剪成六塊，用它們拼出正六
邊形 B 來。

你來試試看，能很快完成嗎？

51▶ 剪三拼六之 2 答案

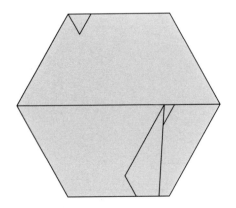

## 52▶ 剪三拼六之 ₃

★★☆

請將正三角形 A 按上面的線剪成六塊，用它們拼出正六
邊形 B 來。

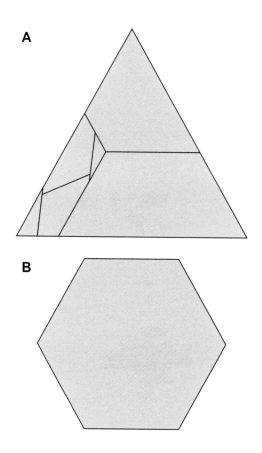

## 52▶ 剪三拼六之 3 答案

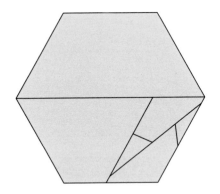

## 53 剪三拼六之 4　　　　★★☆

剪三拼六的遊戲你已經熟悉了吧。一般來說，都是將三角形剪成六塊來拼正六邊形，且拼法大都是大同小異。下面的這個就不同以往了。

請將正三角形 A 按上面的線剪成五塊，用它們拼出正六邊形 B 來。

試一試，能很快完成嗎？

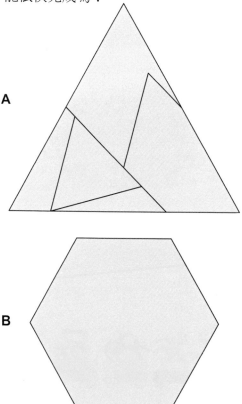

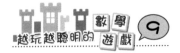

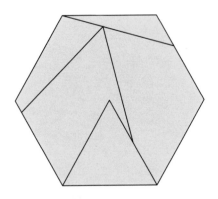

##  剪五拼四之 1　　　　★★☆

這是一道動腦又動手的題目：

請將正五邊形 A 按上面的線剪成六塊，用它們拼出四邊形 B 來。

你能順利完成嗎？

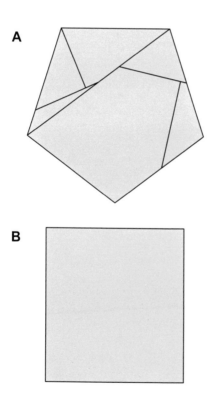

A

B

## 54▶ 剪五拼四之 1 〔答案〕

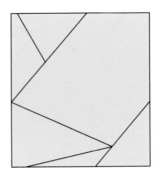

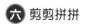

## 55 剪五拼四之 2 ★★☆

請將正五邊形 A 按上面的線剪成六塊拼板，用它們拼出
四邊形 B 來。

你能順利完成嗎？

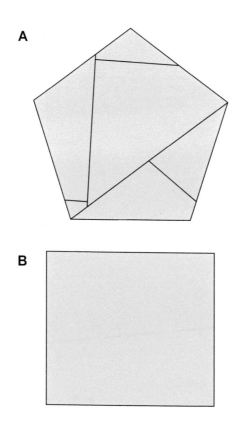

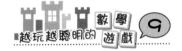

## 55 剪五拼四之2 答案

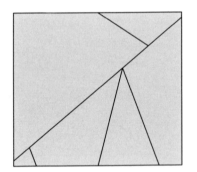

## 56 正方形還原之 I　　　★★☆

圖 A 是由正方形 B 剪成八塊而拼成的，現在請你將它還原成一個正方形吧。最好的方法是將 A 複製到硬紙片上，剪成相應的八塊，動手拼一拼。

試一試，你能完成嗎？

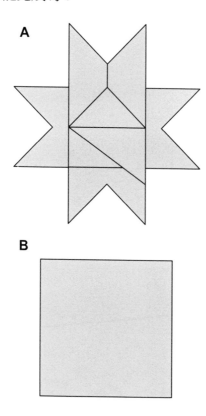

## 56► 正方形還原之1 答案

## 57 重整旗鼓之 I　　　★★☆

請你將這個梯形按它上面的線劃分一下，塗上兩種不同
的顏色（或標上 4 和 5）。然後剪開成八塊，並用含有 4
的拼板拼成一個正方形，用含有 5 的拼板拼成一個正五
邊形。

你來試試好嗎？

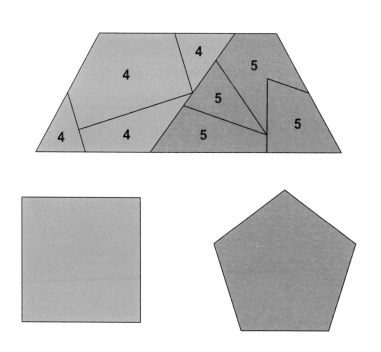

## 57▶ 重整旗鼓之1 答案

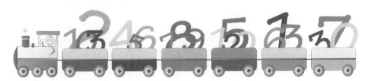

## 58 剪五拼四之 3 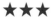 ★★★

這是一道剪拼遊戲中的傳統題目，難倒了很多人呢。你來試試！

將五邊形 A 剪成三塊，用來拼成四邊形 B。

可能嗎？

A

B

**58▶ 剪五拼四之 3** 答案

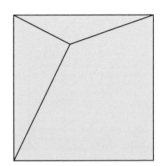

## 59 正方形還原之 2 ★★★

圖 A 是由正方形 B 剪成十三塊而拼成的,現在請你將它還原成一個正方形吧。最好的方法是將 A 複製到硬紙片上,剪成相應的十三塊,動手拼一拼吧。

試一試,你能完成嗎?

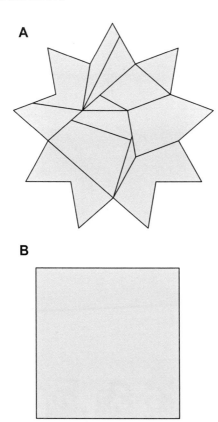

A

B

## 59▶ 正方形還原之 2 答案

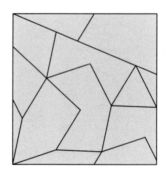

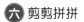
## 60 ▶ 重整旗鼓之 2　　　★★★

將這樣一個梯形劃分為十二塊，各自標上 4、5、6，並
用含有 4 的拼板拼成正方形，用含有 5 的拼板拼成五邊
形，用含有 6 的拼板拼成六邊形。

試試看，你能完成嗎？

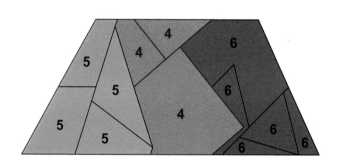

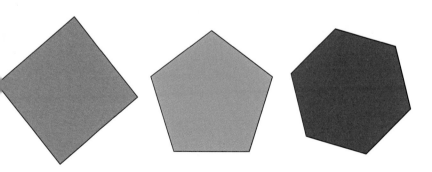

**60▶** 重整旗鼓之 2 (答案)

# 阿草的圓錐曲線

曹亮吉　著

蔡聰明　審訂

朱惠文　校訂

古代的圓錐截痕，需要以平面幾何為基礎，更需要有
立體幾何的能耐，幾何味道滿點。加上坐標成了「圓
錐曲線」，能更深入研究圓錐曲線與行星運動之間的
連結。最後，再把重點放在射影性質，利用綜合幾何
的方法，了解到橢圓、雙曲線和拋物線之間密切的關係。

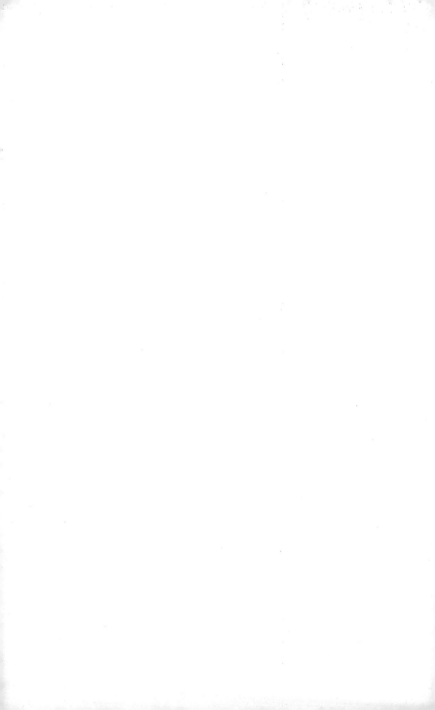